Préface

Bonjour.

Si tu lis ceci, t'es un minimum curieux. Fais gaffe, c'est une qualité mais ça peut aussi t'attirer des emmerdes dans la vie.

Je me suis dit que ça serait cool de partager le scénario que j'ai écrit pour cette série.

Ce sont les versions qui ont servi à tourner. Je me souviens avoir peu écrit, vite et sans penser à soigner trop la forme. Il reste des fautes de frappe, de français et des didascalies honteuses... Tout ce qu'on ne voit pas à l'image, donc... j'avoue je m'en suis grave cogné des fioritures sur ce coup là.

Je me suis plutôt concentré sur la cohérence du récit global, des personnages, du réalisme. Je voulais quelque chose de simple qui sonne vrai, avec des petits enjeux mais des dispositifs sympas pour arriver à mes fins.

Les premiers épisodes se suivent sans plus, ils dessinent le personnage mais on peut les regarder indépendamment. Chacun devait être une porte d'entrée dans la série, le narratif et la transformation du personnage se faisant sur les 4 derniers épisodes.

Il y a des trucs qui n'ont pas survécu. Des choses que j'ai barré pour adoucir le scénario, des bouts qui ont été joués différemment, des morceaux qui ont été réécrits en tournant et des vannes qui ont sauté au montage. C'est toujours comme ça il me semble. J'aime créer les conditions de l'accident et le capter.

Pour ceux qui veulent nourrir leur curiosité, bonne lecture.

HAS BEEN

Written by

Pascal Jaubert

SAISON 1

1 INT. BUREAU AGENT - JOUR

Une femme de 40 ans assise derrière son bureau. Face à elle, de l'autre coté du bureau, PASCAL.

La femme, L'AGENT, regarde une photo de Pascal à l'époque de "Seconde B" et compare avec lui, maintenant.

>AGENT
>C'est sérieux la coupe de cheveux ? Un catogan ? En 2015 ?

>PASCAL
>Ma mère me dit que ça me va bien.

Elle regarde à nouveau la photo en silence.

>AGENT
>C'est con que tu fasses pas un peu d'efforts, parce que t'étais mignon. Ça devait y aller les filles.

>PASCAL
>C'est vrai que...

>AGENT
>(le coupe)
>Alors que là c'est fini je parie. Catogan, bide, double menton. Tu dois te branler tous les jours.

Pascal détourne le regard vexé et arrête de sourire.

>AGENT
>Bon alors comment ça se passe ? Tu continues tes conneries de super héros ?

>PASCAL
>Euh non je voulais arrêter.

>AGENT
>C'est bien, ça. Parce que c'est vraiment de la merde. C'est grossier.

Tu chantes mal. T'aurais du arrêter avant de commencer.

> PASCAL
> Ah ouais...

> AGENT
> Enfin c'est que mon avis. J'aime pas du tout. Mais je te l'avais déjà dit, il me semble.

> PASCAL
> Ouais.

Tout en parlant à Pascal, elle pianote sur son ordinateur. Clairement elle s'en fout de lui.

> AGENT
> Bien. Alors t'es venu me voir pour quoi ?

> PASCAL
> Bin c'est toi qui m'a demandé de venir...

> AGENT
> Non c'est pas mon genre...

> PASCAL
> Bah je sais pas j'ai reçu un mail t'avais un casting pour moi...

> AGENT
> Non j'ai pas de casting qui cherche des mecs has been. Mais en fait t'as continué ? T'es toujours comédien ?

> PASCAL
> Oui et t'es mon agent...

> AGENT
> (le coupe)
> Et je suis ton agent en plus ? Moi ?

 PASCAL
 Oui.

L'agent appelle son assistante par la porte en hurlant.

 AGENT
 Jessica !

Jessica l'assistante arrive, format petite meuf de l'audiovisuel. Un peu pétasse dans son look mais pas trop.

L'agent s'adresse à elle sans regarder Pascal.

 AGENT
 Il est encore dans notre catalogue lui ?

 JESSICA
 Attends je regarde... Ouais.

 AGENT
 Mais il nous rapporte du pognon ?

 JESSICA
 Bah non.

Jessica s'en va.

Le regard de l'agent revient sur Pascal qui essaie de faire bonne figure.

 AGENT
 Bon. Si t'es dans l'agence, tu dois me rapporter du pognon. Je prends 10% sur tes contrats. Avec 10% de rien du tout je me gratte même pas le cul.

 PASCAL
 Ok, bah écoute mets-moi sur des castings.

AGENT
Je vais faire mieux que ça. Je vais te mettre quelqu'un qui va s'occuper que de toi à l'agence.

Un chihuahua entre dans le bureau de l'agent.

AGENT
Oh bah il est là le petit toutou.

Le chien vient vers l'agent, elle le prend sur les genoux, le caresse, le chouchoute et finalement le présente à Pascal.

AGENT
Chienchien, je te présente Pascal. Il est totalement Has Been, mais grâce à toi on peut peut-être pouvoir en faire quelque chose.

Elle le tend à Pascal.

AGENT
Tu dis bonjour à Chienchien ?

PASCAL
Bonjour Chienchien.

AGENT
Il est mignon hein ?

PASCAL
Ouais. C'est lui qui va s'occuper de moi ?

AGENT
Quoi ? Chienchien ? Il va pas s'occuper de toi, de quoi tu parles ?

> PASCAL
> Ouais non, c'était une blague c'est parce que t'as dit que quelqu'un allait s'occuper de moi et à ce moment le chien est entré du coup je me suis c'est marrant si c'est le chien qui s'occupe de moi.

> AGENT
> Bin non. T'es con c'est un chien. Il va pas s'occuper de toi. Déjà, il peut pas répondre au téléphone.

> PASCAL
> Non, mais c'était une blague.

L'agent regarde Pascal en silence un instant.

> AGENT
> Je comprends pas ce qui est marrant.

> PASCAL
> Non, non rien. Laisse tomber.

> AGENT
> Laisse les gens qui maîtrisent l'humour faire des blagues. Te force pas.

2 INT. BUREAU AGENT #2 - JOUR

L'agent fait entrer pascal dans un petit bureau sans fenêtres. Un cagibi réaménagé.

> AGENT
> Pascal, je te présente Edgar. C'est lui qui va s'occuper de toi.

Dans le cagibi est installé face à un ordinateur, un préado. Il a 12 ans et en paraît 9.

> EDGAR
> Salut.

>PASCAL
>Salut. T'as quel âge ?

>EDGAR
>12 ans mec.

>PASCAL
>Mais on n'a pas le droit de travailler à cet âge là ?

>AGENT
>Il est en stage pour son collège. Je fais ce que je veux. T'es qui ? L'Ursaff ?

>PASCAL
>Non, mais... Tu vas mettre un gamin pour s'occuper de moi ?

>AGENT
>Tu préfères ChienChien ?

Elle lève Chienchien dans l'écran.

>EDGAR
>Je suis pas un gamin ~~j'ai déjà baisé, je suis pas un puceau.~~

>~~PASCAL~~
>~~Toi t'as baisé ?~~

>~~EDGAR~~
>~~Bah ouais.~~

>~~PASCAL~~
>~~Mais t'as baisé qui ? On bande à 12 ans ? Je me souviens pas moi...~~

>AGENT
>~~Bon on est pas là pour ça.~~ Pascal, ce que t'as qu'à faire, tu lui racontes ta vie comme ça il va te cerner. Et toi Edgar, démerde-toi pour lui trouver un contrat. Un truc. N'importe.

 EDGAR
Ok boss.

 AGENT
Allez, salut Pascal ça m'a fait plaisir de te voir.

Elle les laisse en plan.

 EDGAR
Bon tu t'appelles comment ?

 PASCAL
Pascal. Jaubert. J.A.U.B.E.R.T

Edgar tape son nom dans Google. Il fait deux / trois scrolls puis lâche dans un murmure :

 EDGAR
Ah ouais t'es méga ringard quoi...

3 EXT. TERRASSE DE CAFÉ - JOUR

Pascal est à table avec un pote, Benjamin. Détail, il porte une kippa.

 BENJAMIN
Alors comment ça s'est passé avec ton agent ?

 PASCAL
(souffle)
J'en sais rien.

 BENJAMIN
Bien, ou ?

 PASCAL
Je sais pas. Bien parce qu'elle a mis une personne qui s'occupe de moi. Après, cette personne ayant 12 ans, je sais pas trop. Ah bah tiens c'est lui, là...

Edgar arrive à la terrasse du café. Il fait vraiment mini homme, il se la raconte dur.

 EDGAR
 Eh re salut coco !

Il lui tape sur l'épaule avec condescendance et ne salue surtout pas Benjamin. Qui a un sourire en coin.

 BENJAMIN
 Je vois le niveau.

Edgar revient avec un paquet de chewing gum qu'il arbore fièrement comme s'il avait acheté des clopes. Smartphone à la main, il se dirige vers la table de Pascal et s'installe.

 EDGAR
 Il y a vraiment des hasards qui sont
 bien faits. Il y a un truc que j'adore
 sur Youtube, c'est une série, et ils
 viennent de sortir un nouvel épisode
 et franchement c'est chant-mé.

Il tend son smartphone à Pascal et lui donne le casque pour écoute, sous le regard amusé de Benjamin.

 EDGAR
 Regarde.

Pascal commence à regarder, mais Edgar l'interrompt tout le temps.

 EDGAR
 Tu vois c'est marrant ça. Et les mecs
 ils font ça avec trois bouts de
 ficelle. Ils niquent complètement la
 télé, c'est mille fois plus créatif.

Pascal essaie de regarder mais Edgar le dérange.

 EDGAR
Et le truc génial, c'est que le
créateur de la série nous a appelé,
pour le casting des prochains
épisodes. Il est ok pour te
rencontrer. Tu vas avoir un rôle dans
une web série ! Top non ?

Edgar lève la main pour un high five, mais Pascal ne réagit pas. Il a un regard désespéré vers Benjamin, qui lui est tout sourire d'assister à cette défaite.

Générique de fin d'épisode.

EPISODE 2

4 INT. LOGE - JOUR

Pascal est en slip, assis en tailleur, sur un tabouret mal recouvert d'un tissu vert qui laisse penser qu'il pourrait y avoir un effet spécial, qu'il n'y a pas.

Face à lui, une fenêtre. Dans son dos : la caméra. C'est le 1 er plan de Birdman. La scène est filmée en plan séquence. La voix qu'on entend est celle du Captain Brackmard.

>CAPTAIN (OFF)
>Qu'est ce qu'on fout là... Ça pue la merde... Cette proposition est d'une laideur... Une websérie ? On n'a rien à foutre dans ce genre de merde. Internet... C'est un trou à rat. Mon pauvre vieux...

Pascal se dirige vers la gauche et fait face au miroir de maquillage. Il se regarde, dépité.

La porte de la loge s'ouvre, Arthur entre.

>ARTHUR
>Je peux entrer ?

>PASCAL
>T'es déjà entré.

Silence gênant.

>ARTHUR
>Tu veux qu'on répète le texte ?

>PASCAL
>Non, ça va je le connais.

>ARTHUR
>Ok... on peut le répéter pour moi ?

> PASCAL
> Euh... Ouais.

Arthur sort son scénario de sa poche et pendant ce temps Pascal le regarde, méprisant.

> PASCAL
> Pourquoi tu me poses une question, si tu m'imposes de faire le truc après, quelle que soit ma réponse ?

Arthur le regarde en silence, interrogatif.

> PASCAL
> Je te dis non, je veux pas répéter, mais toi tu veux répéter de toutes façons, donc, on répète, me pose pas la question, dis-moi juste "on répète" et je ferme ma gueule.

Arthur laisse passer un petit temps, puis

> ARTHUR
> C'est parce que t'es soûlé de jouer dans une websérie que t'es comme ça ? Ou t'es con tout le temps ?

Silence de défi entre les deux. Une assistante arrive dans la loge.

> ASSISTANTE
> Arthur, tu peux venir valider le costume de la fée ?

> ARTHUR
> J'arrive.

Arthur quitte la loge, laissant Pascal seul avec sa connerie. Du coup on découvre derrière Pascal, Le CAPTAIN BRACKMARD, qui lui parle.

> CAPTAIN
> Tu les surpasses de loin ces geeks de merde. Toi t'es une star. T'as un impact national.

Tu vises plus large qu'un ramassis de préados boutonneux qui se branlent sur Youporn. T'as pas compris. T'avais un avenir en or. Et t'as essayé de me tuer. Mais non.

Pascal Essaie de faire abstraction du Captain, il s'habille dans son costume de tournage.

 CAPTAIN
C'est raté, je suis toujours là. Parce que je suis immortel mon pote. Je suis dans un coin de ta tête à jamais. Tu peux pas m'oublier.. A chaque fois que tu vois passer une petite chatte et que tu penses à tout le bien que tu pourrais lui faire, c'est moi qui parle. A chaque fois que t'entends un rap de merde et que tu te dis que tu pourrais faire mieux, c'est moi qui parle. Et je suis pas ta paix intérieure, mon pote, je suis ton cauchemar intérieur. Je suis toujours là. Et on va faire notre come back. Et on va se faire des couilles en or. Internet ? On l'a niqué Internet. On l'a niqué avec Myspace. On l'a niqué avec PQR. Et là Internet, il est pas au courant mais il est à deux doigts de se faire niquer à nouveau. Mais c'est nous qu'on nique. Pas un pauvre crétin de geek qui se prétend réalisateur parce qu'il a tourné deux plans à l'iphone 6 et qu'il les a montés sur imovie.

On toque à la porte de la loge.

 PASCAL
Ouais.

L'assistante entre, un grand sourire aux lèvres.

 ASSISTANTE
Je te dérange pas ?

PASCAL
Non, non...

ASSISTANTE
En fait je suis l'assistante d'Arthur.

PASCAL
Marianne... Je sais.

Elle le regarde avec de grands yeux admiratifs.

ASSISTANTE
Tu sais, je suis une grand fan.

PASCAL
Ah oui ? De quoi, de Seconde B ?

ASSISTANTE
Non, du Captain Brackmard. PQR, c'est mon adolescence. C'est grâce à ça que je me suis fait dépuceler.

Regard terrifié de Pascal. Captain a un grand sourire derrière lui.

PASCAL
C'est à dire ?

ASSISTANTE
Plan cul régulier, j'ai rencontré mon mec en soirée, y a "plan cul" qui est passé, et voilà, c'est devenu mon plan cul. (trouver un truc mieux). Trop stylé. Je suis trop contente que tu fasses partie du tournage. Je vais voir où ça en est.

Elle quitte la loge de Pascal, laissant le Captain triomphant dans son dos. On perd Pascal du champ, restant sur Captain.

CAPTAIN
Tu as ouvert la voie à tous ces bouffons.

> Plan cul régulier, Passion Nichon, Arrête de t'la péter dans Myspace. Tu vas revenir sur la voie royale, triomphant, et tu vas donner au public ce qu'il demande : des chansons de mauvais goût et des putes à moitié à poil dans des clips bien vulgaires.

La caméra panote sur le coté et on découvre Pascal qui regarde, nostalgique, un bout du clip de "Passion Nichon" sur Youtube.

Arthur entre dans la loge. Pascal ferme l'ordinateur.

> PASCAL
> Du coup tu frappes, même plus ?

> ARTHUR
> Non.

Ils se regardent en silence, puis Pascal envoie le texte.

> PASCAL
> Alors, t'es amoureux ?

> ARTHUR
> Je sais pas. Elle est sympa, mais bon...

> PASCAL
> Mais bon quoi... elle est pas jolie ?

> ARTHUR
> Si elle est très jolie, mais ça reste une fée.

> PASCAL
> Et ?

> ARTHUR
> Je crois qu'il faut se méfier des fées, non ?

PASCAL
Je sais pas. J'en ai jamais rencontré. Mais si t'es amoureux t'es amoureux, non ? On s'en fout que ça soit une fée, ou... Je sais pas... un nain.

ARTHUR
J'aurais peut-être préféré rencontrer un nain. Je me poserais moins de questions. Et puis euh...

Arthur a un trou de mémoire, il cherche son texte dans sa tête.

ARTHUR
Euh... Les sentiments...

PASCAL
Les sentiments et moi, on n'est pas restés très copains depuis ma dernière histoire.

ARTHUR
(en même temps)
... Depuis ma dernière histoire.

Sourire gênés, Arthur est quand même sincèrement un peu impressionné.

ARTHUR
Tu connais mon texte aussi ?

Pascal se la raconte un peu, prétentieux et supérieur tout en feignant de ne pas l'être.

PASCAL
Bah... C'est mon métier...

ARTHUR
Ok... Bon je vais aller le rebosser quand même.

Captain revient derrière Pascal, alors que Arthur va sortir de la loge.

> CAPTAIN
> Tu dois sortir une nouvelle chanson. T'en as en stock. Sors-les. Clippe-les. Tous les geeks de la planète vont décharger dans leur fauteuil. Et ils chanteront ta chanson, ils en feront un hymne, et Cauet t'invitera sur NRJ et Arthur sur TF1, Hanouna sur D8.

> PASCAL
> Vas-y ta gueule là, c'est bon.

> ARTHUR
> C'est à moi que tu parles ?

> PASCAL
> Hein ? Non, non... rien à voir...

> ARTHUR
> Parce que c'est pas dans le texte...

Pascal a un sourire mi-géné, mi "rien à foutre", Arthur sort.

Le Captain continue.

> CAPTAIN
> Et tu verras la tête que feront ceux qui disaient que tu es cramé.

> PASCAL
> C'est insupportable, là.

> CAPTAIN
> Et tu les verras retourner leurs vestes, crevant d'envie de monter à bord du navire incroyable que tu es train de bâtir.

L'assistante toque à la porte.

> PASCAL
> Oui.

Elle ouvre.

ASSISTANTE
On y va ?

Pascal s'empresse de répondre

PASCAL
Ouais.

Il quitte la pièce, laissant le Captain seul.

CAPTAIN
Et tu redeviendras ce que tu as toujours été. Un dieu.

Fin sur le sourire conquérant et fier du Captain.

Générique de fin.

EPISODE 3

5 INT. APPARTEMENT OLIVIA - JOUR

Dans un lit, une jeune fille, la trentaine, dort allongée sur le ventre. On entend des bruits en off. La fille ouvre les yeux, soulée.

>OLIVIA
>Qu'est ce que tu fous putain ?

Pascal est dans la cuisine du petit studio de la jeune femme, il cherche dans les placards, par terre, partout.

>PASCAL
>T'as mis où mon élastique ?

>OLIVIA
>J'en sais rien.

>PASCAL
>Mon élastique pour mes cheveux.

>OLIVIA
>Ouais j'ai compris, j'en sais rien. Putain tu soules c'est mon jour de grasse mat...

Elle se retourne dans le lit, énervée, toujours un peu dans le coltard...

>OLIVIA
>Il est dans la poubelle si ça se trouve.

>PASCAL
>Elle est ou ta poubelle ?

>OLIVIA
>Je l'ai descendue.

 PASCAL
 Quoi ? Quand ça ?

 OLIVIA
 Hier.

 PASCAL
 Après qu'on ait baisé ?

 OLIVIA
 Mec ~~t'es juste en train de me surcasser les couilles avec tes questions~~, prends un élastique à moi et laisse-moi dormir.

 PASCAL
 Ah ok, excuse-moi.

Olivia se blottit dans la couette et essaie de trouver le sommeil. Pascal se penche sur elle, lui fait un smack.

 PASCAL
 On s'appelle.

 OLIVIA
 C'est ça.

Il sort du champ. On entend la porte claquer.

6 EXT. COUR D'IMMEUBLE - JOUR

Pascal traverse la cour de l'immeuble d'Olivia, il a les cheveux en vrac et comme il s'est habillé vite fait, il a un peu une dégaine de SDF.

Il se dirige vers les poubelles, en ouvre une et commence à chercher dedans.

À ce moment la porte de l'immeuble côté rue s'ouvre : Max Boublil franchit la porte, une baguette de pain sous le bras et un sac de viennoiseries dans la main.

Il est surpris de voir Pascal.

MAX
Qu'est ce tu fous là ?

PASCAL
Euh... hé.. Salut Max !

MAX
Ça va mec ?

PASCAL
Ouais et toi ?

MAX
Ouais. Tu fous quoi là ? Il est 8 du mat... Tu fais mes poubelles ?

PASCAL
Non, non j'ai passé la nuit chez une copine... Qui habite là-haut en fait.

MAX
Aaah. Laquelle ?

PASCAL
Une brune... au quatrième.

MAX
Ah ouais je vois. Brune bouclée ? Super cul. C'est un bon coup ?

Pascal hésite à répondre.

MAX
Non, me dis rien, ça va me casser mon fantasme... Mais, ça va mec ? Tu veux passer prendre le petit dej ?

PASCAL
Ah non, je partais là...

MAX
T'as pas l'air en forme... Pourquoi t'es sapé comme ça ?

> PASCAL
> Bin quoi ?
>
> MAX
> Allez vas-y viens...

7 INT. APPARTEMENT MAX - JOUR

Max est fourré dans son armoire, il sort des pulls et autres chemises qu'il donne à Pascal.

> MAX
> Tiens, ça devrait t'aller aussi.
>
> PASCAL
> Je t'assure ça va, j'ai pas besoin de fringues.
>
> MAX
> T'es sûr ? Tu veux dormir ici quelques jours et t'oses pas me demander ? Je te prête mon canap, pas de soucis...
>
> PASCAL
> Max je suis pas SDF quand même.
>
> MAX
> T'es digne, c'est bien. C'est beau. Reste comme ça.

8 INT. CUISINE MAX - JOUR

Ils sont assis autour d'un bon petit déjeuner.

> MAX
> Mais c'est ta meuf ma voisine ?
>
> PASCAL
> Non, c'est juste un...
>
> MAX
> Un plan cul ?

PASCAL
J'aime pas dire ça.

MAX
Ouais je comprends. Mais c'est un plan cul quand même.

PASCAL
Ouais.

MAX
Je croyais que t'avais une meuf, moi.

PASCAL
Non, non... J'en profite un peu...

MAX
T'as beaucoup de plans cul ?

PASCAL
Non, deux, trois...

MAX
Pas mal. Moi j'ai qu'une femme tu vois.

PASCAL
C'est bien, je t'envie, presque...

MAX
Ah ouais ?

PASCAL
Non.

MAX
Je comprends plus les plans cul moi. On a passé l'age. Pose toi. Prends une meuf et rends la heureuse. Tu lui fais des gamins, Elle te fait à bouffer tous les soirs, et voilà c'est... Donnant donnant. C'est la vie, quoi.

PASCAL
Mais non. Mais je peux pas. Mes plans culs c'est ma liberté... C'est mon or. Voilà. C'est ma richesse à moi, mes plans cul. C'est comme si j'avais des millions à la banque.

MAX
Qu'est ce que tu racontes ?

PASCAL
Imagine, t'as trois millions à la banque et je te dis : "bah tu peux vivre avec un million". Tu me diras "oui"... Mais tu préféreras garder tes trois millions.

MAX
Tu compares tes meufs à de l'argent ?

PASCAL
Ça se fait pas t'as raison...

Pascal boit une gorgée de jus d'orange.

PASCAL
Et puis j'ai exagéré. Elles valent pas un million chacune. On est plus autour de 10, 15 balles pièce... Pas plus.

9 INT. BUREAU MAX - JOUR

Pascal est penché sur l'écran d'ordinateur de Max. Il finit de lire un document.

MAX
C'est sympa hein ?

PASCAL
C'est génial ! Donc tu reviens aux chansons.

> MAX
> Ouais j'adore ça. Je me suis fait
> défoncer sur mes dernières chansons,
> mais si j'aime ça pourquoi je le
> ferais pas ?

Pascal regarde la pile de scénarios et projets que Max a en cours.

> PASCAL
> Et ça ?

> MAX
> Des films. Des films, des films...

> PASCAL
> Ils sont bien ?

> MAX
> Ouais c'est sympa. Tu veux lire ? Je
> sais pas lequel choisir...

Le téléphone de Max sonne.

> MAX
> Excuse-moi, c'est mon agent.

> PASCAL
> Eh bin au moins il t'appelle, c'est
> cool.

Max décroche et part faire sa conversation plus loin.

Pascal prend un scénario sur la pile et quand il croise le regard de Max, il lui demande du regard s'il peut le lire. Max acquiesce.

Pascal s'installe au bureau de Max, et commence à lire. Mais son regard est attiré par le dossier "nouvelle chanson" sur le bureau de l'ordinateur.

Pascal jette un oeil discret vers Max, qui est retourné dans sa cuisine, pris dans sa conversation. Il ne fait pas attention à lui.

Pascal sort alors une petite clé USB de sa poche de jean et copie le dossier avec la chanson de Max. Puis il reprend la lecture du scénario l'air de rien.

Il regarde vers Max, qui n'a rien vu.

Générique de fin d'épisode

EPISODE 4

10 INT. STUDIO

L'épisode = le clip de la chanson que Pascal a volé à Max dans l'épisode 3.

(Chanson à définir)

EPISODE 5

11 EXT. TERRASSE - JOUR

Pascal est en terrasse à Paris. Il boit un verre tranquille avec une jolie fille.

 GÉRALDINE
Et alors... Niveau filles, t'en es où ? T'as quelqu'un ?

 PASCAL
Non. pas vraiment.

 GÉRALDINE
En général c'est soit oui, soit non. Pas vraiment ça veut dire quoi ? T'as une meuf mais tu la trompes ?

 PASCAL
Non, non. J'ai pas de meuf. J'ai des copines.

 GÉRALDINE
Des plans cul ?

 PASCAL
J'aime pas l'appellation "Plan cul". C'est réducteur.

 GÉRALDINE
Réducteur ? Tu vas au resto avec, après avoir ken ?

 PASCAL
Non.

 GÉRALDINE
Au ciné ?

 PASCAL
Non plus.

GÉRALDINE
Donc c'est des plans cul.

ELSA (OFF)
Eh salut Pascal !

Elsa fait la bise à Pascal, elle s'incruste un peu dans la conversation.

PASCAL
Salut. Elsa.

Elsa se présente d'elle-même à la copine de Pascal et s'installe avec eux.

GÉRALDINE
Géraldine, salut.

ELSA
Ça fait longtemps que je t'ai pas vu. Je me pose deux minutes, ça te dérange pas ?

PASCAL
Euh...

Il a un regard géné vers Géraldine, qui voit bien qu'il est un peu faible comme type, du coup.

ELSA
Alors quoi de neuf ?

PASCAL
T'as vu ma chanson... j'ai vu que t'avais liké sur facebook.

ELSA
Mais ouais, bravo c'est marrant ! Cloclo du bled c'était ridicule. Ça a marché ?

PASCAL
Bah non, je suis toujours pauvre.

ELSA
Ça m'a fait penser à du Max Boublil.

PASCAL
Ah ouais ? C'est étonnant...

ELSA
Tu devrais faire comme lui. Il avait fait de la scène après ses chansons...

PASCAL
De la scène ? Mais j'ai jamais fait de scène moi...

ELSA
J'en fais en ce moment, je fais des plateaux d'humoristes, si tu veux essayer, je peux t'arranger le coup.

PASCAL
OK. Je suis content que la chanson t'aie fait marrer.

ELSA
Mais grave ! J'adore t'as pas peur du ridicule...
(à Géraldine)
Tu l'as vu, toi ?

GÉRALDINE
Non.. Je...

ELSA
Vous vous connaissez comment ?

GÉRALDINE
On s'est rencontrés dans le métro...

ELSA
Ah, vous vous connaissez pas. T'as pas entendu sa chanson ?

GÉRALDINE
Non. Mais cloclo du bled, j'imagine le truc.

ELSA
C'est marrant, c'est super réussi.

PASCAL
Merci.

GÉRALDINE
C'est quel genre ?

PASCAL
Parodie de Claude François avec un côté Chanson Française Jean Jacques Goldman des années 85/87

FILLE
Ah. Je vois. Je suis plus métal, tu vois... Metallica, Slayer...

PASCAL
Ah ouais... J'aime bien aussi.

ELSA
C'est des trucs d'ados, ça...

Géraldine se lève et se dirige vers les toilettes.

GÉRALDINE
Excusez-moi...

Pascal et Elsa la regardent s'éloigner.

ELSA
Mais c'est ta meuf ?

PASCAL
C'est pas ma meuf meuf... C'est un futur plan cul.

ELSA
Futur ?

PASCAL
Ouais, je travaille dessus quoi.

ELSA
Elle est super mignonne !

PASCAL
Ouais elle est pas mal.

ELSA
Et, excuse moi, je veux pas foutre la merde, ni te dénigrer... Mais elle me regarde quand même chelou.

PASCAL
Chelou comment ? Elle est jalouse tu crois ?

ELSA
Ah non, pas du tout je crois qu'elle veut me pécho !

Pascal encaisse l'information en grimaçant en silence.

ELSA
Je dis pas ça pour te faire chier, mais la meuf, déjà, elle est bi c'est sûr. Et elle me mate de folie. Ça me fait chier parce que je veux pas te casser ton coup.

PASCAL
Je pense pas qu'elle te mate.

ELSA
On parie ?

PASCAL
Ok.

ELSA
Non, mieux, je te propose qu'on la joue à Metallica ou Slayer.

PASCAL
Ok.

Petit silence, puis Pascal comprend qu'il n'a pas compris.

 PASCAL
 C'est quoi la règle du jeu ?

 ELSA
 Tu lui demandes "Metallica ou Slayer".
 Si elle dit Metallica, c'est moi qui la nique, si elle dit Slayer, c'est pour toi.

 PASCAL
 Ok !

Ils se tapent dans la main. Géraldine revient s'asseoir.

 PASCAL
 Mais, fondamentalement, t'es plus Metallica ou Slayer ?

Géraldine regarde successivement Pascal puis Elsa, puis Pascal.

Pascal est impassible avec un petit sourire. Elsa par contre fait genre "Metallica" avec ses lèvres...

Géraldine est intriguée...

 GÉRALDINE
 Euh... Metallica ?

 PASCAL
 (à Elsa)
 Mais non mais t'as triché, c'est n'importe quoi !

 ELSA
 Pas du tout.

 GÉRALDINE
 C'est quoi votre truc là ?

PASCAL
(à Elsa)
Non, tu as triché ça ne compte pas. (à Géraldine) "Reign in blood" ou "Season in the abyss" ?

ELSA
Pas mal. Reign in Blood pour moi.

GÉRALDINE
Bin ça dépend, "Reign in blood" c'est un classique des classique, c'est vrai, il a posé les bases du métal et inspiré toute la vague trash des années 90, mais "Season in the abyss" contient des pépites comme "Dead skin mask" ou "War ensamble". Je pense qu'on peut pas les opposer et qu'ils se valent largement l'un et l'autre.

Pascal et Elsa se regardent, à la fois impressionnés et embêtés.

ELSA
Elle t'a calmé, là.

PASCAL
C'est toi qu'elle à calmé... vas-y trouve un truc pour nous départager.

ELSA
Facile. (à Géraldine) Paul Bostpah ou Dave Lombardo ?

GÉRALDINE
Paul Bostaph. Dave Lombardo, c'est juste parce que c'est LE batteur historique, mais si t'écoutes dans le détail, l'intro de "Divine intervention", ou les drums de "Disciple" ou "Exile". Y a pas photo. Paul Bostaph.

Pascal et Elsa l'écoutent attentivement.

> GÉRALDINE
> Vous êtes pas d'accord ?
>
> PASCAL
> (à Elsa)
> Oh c'est bon je te la laisse. Je peux
> pas niquer une meuf qui préfère Paul
> Bostaph à Dave Lombardo.

Générique fin de l'épisode

EPISODE 6

Etant donné les personnes qui vont jouer dans l'épisode, les dialogues seront improvisés.

12 INT. APPARTEMENT PASCAL - JOUR

Pascal est au téléphone chez lui. Il est un peu gêné, il n'a pas envie d'avoir cette conversation.

 PASCAL
Là je peux vraiment pas...

 SEB (OFF)
Putain Pascal, tu peux pas me dire non...

 PASCAL
Je te dis pas non, c'est juste que je peux pas dire oui.

 SEB (OFF)
Pascal, j'ai besoin de toi sur ce coup là. Je te demanderais pas ca si t'étais qu'un pote mais toi t'es un ami. J'ai besoin de toi.

 PASCAL
Putain mais là c'est juste pas le bon moment... Je...

 SEB (OFF)
Pascal écoute, tu sais quoi, je suis derrière ta porte. Je suis derrière ta porte.

 PASCAL
Quoi ? Mais non...

Pascal va ouvrir la porte. Seb est derrière, il entre chez Pascal.

SEB
Avec tous les services que je t'ai rendu c'est comme ça que tu me traites ? Putain on est potes ou pas ? Qui c'est qui couvrait ton cul là quand tu trompais ta meuf là. Qui c'est qui te servait d'alibi ?

PASCAL
Quelle meuf ?

SEB
Mais l'autre là, ta radasse, la blonde qui bossait dans la télé.

PASCAL
Je l'ai jamais trompée...

SEB
On est entre nous arrête.. La fois où tu m'as demandé de lui dire que t'étais venu à mon barbecue alors que t'es jamais venu. Je m'en souviens, il restait de la barbaque, j'ai dû la jeter.

PASCAL
Tu dois confondre, je suis jamais sorti avec une meuf de la télé.

SEB
Putain, 50 boules de viande à la poubelle.

Pascal et Seb se regardent en silence en chien de faïence, installés dans le canapé de Pascal.

PASCAL
C'est pas sérieux ce que tu me demandes là.

SEB
Fais pas ta chochotte, t'es un bonhomme ou quoi ?

Il est où le Captain Brackmard elles sont ouùtes couilles ?

 PASCAL
Non mais j'ai jamais... Enfin ça n'a rien à voir.

 SEB
Si ça a à voir. T'as des couilles ou t'as pas des couilles ?

 PASCAL
Tu te rends compte de ce que tu me demandes ?

 SEB
Et toi le jour où tu m'as demandé (je sais pas quoi, à trouver sur place) tu t'es rendu compte ? Et moi j'ai fait quoi ? Je l'ai fait. J'ai pas pissé dans mon froc j'ai pas fui ton regard, j'ai pas cherché d'excuse bidon, je l'ai fait. Bah moi, si t'es un pote... Eh bin j'aimerais que tu fais.

Pascal le regarde, paniqué par sa détermination.

 SEB
Si tu veux, si ça te rassure, t'as qu'à voir ça comme un rôle.

 PASCAL
Qu'est ce que tu racontes ?

 SEB
Un rôle de cinéma, c'est pareil. Sauf qu'il n'y a pas la caméra. En plus c'est un premier rôle que je t'offre.

 PASCAL
Que tu m'offres ?

> SEB
> Ouais ! Parce que moi je vais me mettre en retrait, faut que ça soit toi qui assures. Si tu veux, même pour faire vraiment cinéma, je te file un pourcentage sur les recettes. 5%.

> PASCAL
> Là, tu te fous deux fois de ma gueule !

13 I/E. VOITURE - SOIR

Ils sont dans une voiture, Pascal conduit, Seb engage la conversation sur ses histoires de cul, il essaie d'impressionner Pascal.

> SEB
> (impro sur une histoire de fesses qui a fini marrante)

> SEB
> Mais sinon, toi quand même tu dois bien soulever avec ton Captain Brackmard.

> PASCAL
> Bof tu sais... Je m'en cogne un peu.

> SEB
> Sérieux ? T'es un chaud de la bite arrête, t'as une sacré réputation...

> PASCAL
> Pf c'est une légende. Ma bite àapassé plus de temps dans ma main que dans des chattes.

> SEB
> (déçu)
> Ah ouais...

Arrivés à destination. Ils garent l'Autolib.

14 INT. CAVE - NUIT

Pascal et Seb descendent des escaliers, c'est sombre, et après un couloir mal éclairé, ils arrivent dans un atelier en bordel.

On voit d'abord le visage de Pascal qui bascule dans la panique.

>PASCAL
>Oh putain.

Seb, lui, est plutôt fier de son effet.

Dans la pièce, on découvre un pauvre type attaché à une chaise, avec un bonnet sur la tête et les yeux bandés.

Seb s'avance vers la victime, menaçant.

>SEB
>Alors tonton, t'as réfléchi ?

>TONTON
>Ecoute Seb, je t'ai dit, j'ai rien, je me fous pas de toi...

>SEB
>Oh ta gueule. Ça fait deux jours que tu me mens.

Pascal hallucine en entendant ça. Deux jours !!

>SEB
>Deux jours que tu me ballades, moi au bout d'un moment j'en ai marre. Je suis pas le Crédit Mutuel moi. Je suis pas le café en bas de chez toi où tu peux laisser une ardoise. Moi j'ai des factures à payer. Les capotes, le gel, tout ça..

Il rit grassement et se tourne vers Pascal et lui fait signe de la main de se rapprocher.

> SEB
> En plus tu sais, je suis pas venu tout seul hein, tu sais ? Là je t'ai ramené un pote, mon pote c'est du lourd. Le mec il a fait la guerre quoi. Le mec il est allé en Syrie tu vois ?

Pascal tique.

> SEB
> T'as compris où pas ? Elle est ou ma thune ?

> TONTON
> Seb putain arrête tes conneries. Putain tu m'attaches sur une chaise, moi, avec tout ce qu'on a fait ensemble... Tu veux que je te rembourse quelle thune ? Hein quelles thunes enculé de ta mère ? Tu crois que tu vas m'enculer ? Tu vas m'enculer de combien, fils de pute ?

> SEB
> Eh m'insulte pas, je suis pas tout seul, on va te défoncer là, calme ta bouche.

> OTAGE
> Arrête de mythonner t'es tout seul baltringue.

> SEB
> Ah ouais je suis tout seul ? Vas-y, parle, toi.

> PASCAL
> Tu veux que je dise quoi ?

Seb lui fait des signes de se comporter comme un bonhomme.

L'otage comprend que Seb n'est réellement pas tout seul.

TONTON
Putain je sais pas qui t'es mais raisonne-le. Putain. Raisonne le, et je dis pas ça pour moi, parce que moi je m'en bats les couilles, raisonne-le pour lui.

PASCAL
Franchement je te connais pas, mais...

TONTON
Pascal ?

Pascal se tourne vers Seb, paniqué d'avoir été reconnu. Seb lui fait signe de continuer.

PASCAL
Quand c'est moi qui parle, je préfèrerais que tu fermes ta gueule en fait.

TONTON
Je te connais, non ?

SEB
Eh il t'a dit de fermer ta gueule !

PASCAL
Je sais pas c'est quoi les détails entre vous, mais file-lui la thune...

TONTON
Ah si c'est pour me dire ça, ferme ta gueule toi aussi.

PASCAL
Ecoute, franchement j'avais pas à venir ici. C'est juste... il est passé chez moi, il m'explique ce qu'il se passe avec toi, et je suis venu pour vous aider tous les deux à régler la situation... Je suis genre Pascal le grand frère, tu vois.

> TONTON
> Je savais que tu t'appelais Pascal !

> PASCAL
> Ah putain mais ferme ta gueule !

Derrière Pascal ,Seb s'impatiente et il brandit un objet coupant.

> SEB
> Bon vas-y, vous me cassez les couilles tous les deux, pousse-toi, je vais lui couper les doigts c'est réglé.

> PASCAL
> Hein ?

> TONTON
> Oh ! Non.

> PASCAL
> Ça va, calme toi seb.

Pascal se tourne vers Tonton.

> PASCAL
> Tu vois toi aussi baltringue, tu vois pas qu'il est déterminé ?

> TONTON
> Je m'en bats les couilles.

> SEB
> Ah ouais tu t'en bats les couilles ? Bah je vais les couper tes couilles ! Comme ça tu battras plus rien du tout, crétin.

Seb commence à s'attaquer à Tonton, il commence à le défroquer, sous le regard halluciné de Pascal. Tonton hurle. Seb va réellement lui couper les couilles. Pascal ne peut pas se méler physiquement à la scène, il a trop peur mais il hurle à Tonton.

> PASCAL
> Mais donne-lui sa thune, donne-lui sa thune putain il va te couper les couilles.

Tonton hurle comme un porc qu'on va egorger.

> PASCAL
> Seb arrête arrête !

Pascal se jette sur Seb et l'entraine hors de la pièce.

> PASCAL
> On n'est pas des animaux putain. En plus tu fais ça devant moi, je vais être complice après !

> SEB
> Eh écoute-moi bien, toi. Soit t'es avec moi, soit t'es avec lui. Ok ? Il me doit de la thune, il me donne ma thune sinon je lui défonce les couilles, point barre.

> PASCAL
> Il te doit combien ?

> SEB
> 200 euros.

> PASCAL
> T'es pas sérieux putain, t'enfermes un mec dans une cave pour 200 euros ? 200 Euros ? Mais c'est que dalle t'es un fou toi !

> SEB
> Un sou c'est un sou ! 200 euros c'est que dalle ? Tu les as, toi ?

Pascal se bloque il n'ose plus rien dire...

> SEB
> Tu veux payer pour lui, c'est ça ?

Pascal est coincé. Au bout de la pièce, Tonton ne dit rien, il ne bouge pas.

15 EXT. DISTRIBUTEUR DE THUNES - SOIR

Pascal est devant le distributeur. Seb l'escorte.

 SEB
Non, mais tu sais quoi, mets 250.

Pascal le regarde, interrogatif. Puis l'argent sort du distributeur... Seb l'empoche et tape sur l'épaule de Pascal.

 SEB
Merci pour lui. T'es un mec bien toi.

Tête de Pascal dubitatif...

Générique fin de l'épisode.

EPISODE 7

16 EXT. EUROMEDIA - JOUR

La séquence est filmée à l'Iphone en mode selfie par ALEX, un pote de Pascal.

Pascal sort d'Euromédia à la Plaine st Denis, un grand sourire sur le visage.

Alex prend bien soin de se filmer avec Pascal. Autant que possible, mais des fois il se concentre sur bien filmer son pote.

 ALEX
Alors, la star ?

 PASCAL
Obligé ils vont me prendre. Tiens j'ai volé ça.

Pascal déplie une feuille sur laquelle on découvre le logo "Secret story - casting"

Alex n'est plus dans le champ.

 ALEX
Ha trop bien... Et sinon ils t'ont dit quoi ?

 PASCAL
Bah rien, écoute je les ai un peu soulé avec Seconde B et avec le Captain, donc ils ont le choix des secrets... Tu vois ça peut être genre "je suis un super héros" ou "je suis un vieux has been de la télé". Une connerie du genre.

 ALEX
Secret story c'est quand même de la merde, ça te fait pas chier ?

> PASCAL
> Pf On s'en fout que c'est de la merde, je suis pas là pour juger, moi je suis là pour être connu.

Alex se remet en mode selfie pour être sûr de bien être dans le champ.

> ALEX
> Tu crois que tu vas le faire ?

> PASCAL
> J'en sais rien, par contre mon pote, c'est un truc de ouf comment les meufs elles sont prêtes à tout en casting.

> ALEX
> Ah ouais ?

> PASCAL
> Mais ouais ! Les meufs là, elles étaient prêtes à le sucer le gars limite pour avoir une chance d'être sélectionnées..

> ALEX
> Sérieux ?

> PASCAL
> Ouais, truc de ouf.

> ALEX
> Elles l'ont sucé pour avoir Secret story ?

> PASCAL
> Non, elles l'ont pas sucé le mec c'est un pédé... Mais elles auraient pu.

17 INT. APPARTEMENT PASCAL - JOUR

Pascal est à son ordinateur. Son pote le filme encore à l'Iphone.

Pascal regarde des feuilles qui sortent de l'imprimante.

> POTE
> Tu fais quoi ?

> PASCAL
> Bah là j'ai écrit un scénario de film et je vais mettre des annonces pour que des meufs viennent passer le casting. Tu vois comme j'ai plus trop de modjo en ce moment, ça va me faciliter un peu le truc !

> POTE
> Mortel. Je pourrais t'aider à faire le casting ?

> PASCAL
> Grave. À nous les meufs poto...

> POTE
> Fais voir le scénario ?

Pascal lui tend le scénario, le pote commence à lire. Pascal s'installe à l'ordinateur.

> POTE
> Mais c'est tout pourri ton truc.

> PASCAL
> Bah ouais mais on s'en tape. C'est pas pour tourner, c'est pour pécho ! Voilà. J'envoie l'annonce.

18 INT. TRUC OU ON MANGE - JOUR

Pascal est en train de manger avec son pote. Il est filmé en mode selfie encore.

> PASCAL
> Pourquoi tu fais ça ?

 ALEX
 Bah t'es mon pote... Si jamais t'es
 connu, je veux croquer moi.

 PASCAL
 T'as besoin de te filmer avec moi,
 pour valider le fait que tu me connais
 ?

 ALEX
 Si on me demande comme ça...

Le téléphone de Pascal sonne.

 PASCAL
 Excuse.

Alex change le cadre il s'éloigne un peu. Derrière
,Pascal parle à une comédienne du film.

 PASCAL
 Bonjour... Bonjour Priscillia...
 Ouais. C'est un petit rôle, mais c'est
 quand même important, il y a quelque
 chose à défendre...

(Pendant ce temps, Alex fait le con avec le téléphone
? Il fait un faceswap snapchat ?)

Pascal raccroche.

 PASCAL
 Ca mord, poto ça mord...

 ALEX
 Elle a un profil Facebook ? Tu fais
 voir ?

Pascal regarde sur son téléphone.

 PASCAL
 Elle est mignonne.

Il fait défiler quelques photos.

> ALEX
> Ah elle est bonne, même...

Puis Pascal change de tête. Son téléphone sonne.

> PASCAL
> C'est un signe. Tu vois, ma vie elle prend un tournant de ouf là. J'upgrade.

Il répond.

> PASCAL
> Allo !

19 INT. BUREAU AGENT - JOUR

Pascal attend assis dans l'entrée de l'agence de comédien. Dans l'entrée, il y a le bureau de Jessica. Son agent débarque, téléphone à la main.

> AGENT
> C'est quoi ça ?

Elle lui montre sa vidéo de casting, où Pascal est en fait tout timide (à voir ?)

> PASCAL
> Euh...

> AGENT
> Tu fais le casting pour Secret Story ?

> PASCAL
> Bah oui.

> AGENT
> Comment t'as eu ça ?

> PASCAL
> Sur Internet.

> AGENT
> Putain sur Internet, mais tu me fais de la peine. À quoi je sers, moi ? Je suis ton agent, je suis ton guide. Marche dans ma lumière... Tu veux vraiment aller te faire humilier sur une chaine de la TNT ?

> PASCAL
> Non, mais c'est pour relancer ma carrière.

L'agent éclate de rire de bon coeur. Un rire sincère qu'elle communique à son assistante, Jessica qui n'est pas loin derrière.

> AGENT
> Super blague.

Elle s'arrête de rire subitement.

> AGENT
> C'était pas une blague. Tu le penses vraiment. C'est quoi la carrière que tu vas relancer, là ? Faire quoi ? Secret story, puis derrière quoi ? Les Anges de la télé réalité, les Chtis sur la lune ? Les tournées en boite de nuit, à signer des autographes et baiser des cagoles de seconde zone ? C'est ça, "relancer ma carrière" ?

Pascal est un peu piteux.

> AGENT
> Après je juge pas, c'est bien. Franchement, quand t'as été fini à la pisse, te retrouver dans les Anges de la télé réalité c'est plutôt bien. Mais tu vaux mieux que ça non ?

Le téléphone de l'agent sonne, elle décroche.

> AGENT
> Oui. Salut chérie... oui... Oui il est à l'agence, il est en face de moi d'ailleurs.

Elle est un peu surprise de ce qu'elle entend.

> AGENT
> Ah ? Ok... Génial. Écoute je vais lui en parler, je te rappelle après.

> PASCAL
> C'était Secret story ? Ils m'ont choisi ?

> AGENT
> Non, c'est Priscillia Martins... Qui me dit que tu vas lui faire passer un casting ?

> PASCAL
> Ah oui. Exact.

> AGENT
> Tu fais passer un casting pour quoi ?

> PASCAL
> Oh j'ai écrit un petit film je voulais le... réaliser.

> AGENT
> Toi, réaliser ?

Elle rit.

> AGENT
> Tu t'es amélioré en blagues depuis la dernière fois.

Pascal ne rit pas, il comprend à peine.

> AGENT
> J'ai l'impression que tu t'es amélioré en connerie aussi. T'as fait quoi... T'as écrit un film ?

 PASCAL
 (fier)
 Ouais.

 AGENT
 Tu me le fais lire ?

 PASCAL
 Bien sûr.

20 INT. BUREAU AGENT - JOUR

Assise à son bureau, l'agent de Pascal finit de lire le scénario.

 AGENT
 C'est pas sérieux...

 PASCAL
 Bin si...

 AGENT
 Mais non... Pourquoi tu fais ça ?

Pascal commence à être gêné, pris au piège de ses mythos. Il sent qu'il va se faire débusquer.

 PASCAL
 Pourquoi je fais quoi ?

L'agent le regarde en silence un court instant, avec une pointe de rage dans le regard.

 AGENT
 Je vais te poser une question et tu
 vas me répondre non. D'accord ?

 PASCAL
 Non.

Il rit fier de sa blague de merde. Puis il s'arrête de rire, voyant que son agent ne rit pas.

> AGENT
> Est-ce que tu as écrit un film totalement bidon dans le seul but d'organiser un casting pour rencontrer des filles mignonnes ?

Pascal ouvre la bouche pour répondre. L'agent ne le laisse pas parler.

> AGENT
> Si tu réponds oui je te défonce ta gueule.

21 INT. BUREAU AGENT - JOUR

L'agent sort avec Pascal, ça fait un peu flic qui sort le type de sa cellule de garde a vue. Pascal est piteux quand il se présente devant Jessica.

> AGENT
> Jess, Pascal va te dire sur quels sites il a passé son annonce, et tu vas l'aider à l'enlever.

> JESSICA
> (dédaigneuse)
> Ok.

> AGENT
> Il va aussi te donner son téléphone, comme ça tu répondras poliment aux jeunes femmes que le tournage est annulé, que c'est allé un peu trop vite.

> JESSICA
> Je vois.

Pascal tend son téléphone à Jessica.

AGENT
Et enfin, tu contactes la prod de Secret Story pour leur dire qu'ils peuvent aller se faire cuire le cul, et que si les rush du casting de Pascal finissent sur Internet j'ai des dossiers sur eux, pas pour les mettre sur Internet mais pour les donner à la brigade des moeurs.

JESSICA
Cool.

AGENT
(à Pascal)
Tu peux me remercier d'essayer de te sauver la face.

PASCAL
Merci.

AGENT
Et si tu veux draguer des filles, ou "pécho" comme vous dites, eh bin fais un truc de ta vie. Un vrai. Les femmes aiment les artistes, plus encore que les escrocs.

JESSICA
Pourquoi tu fais pas de la scène, t'es marrant.

L'agent regarde Jessica, fière de sa pouliche. Pascal aussi se tourne vers Jessica, intrigué.

JESSICA
Tu devrais tenter les scènes ouvertes genre le Paname et tout ça...

PASCAL
Ah ouais...

> JESSICA
> Ouais, tu montes sur scène, tu fais des blagues... Ça t'irait bien je trouve.

Petit silence, puis l'Agent reprend la main.

> AGENT
> Elle est intelligente et elle travaille pour moi.

Gimmick visuel marrant à trouver. Par la comédienne.

Fin de l'épisode.

EPISODE 8

22 INT. APPARTEMENT PASCAL - JOUR

Penché sur son ordi, Pascal écrit des blagues. Il rit tout seul.

 PASCAL
 Ha ha c'est bon ça...

Satisfait, il ferme l'ordinateur et se lève.

23 EXT. PANAME - JOUR

Pascal arrive au Paname.

24 INT. PANAME - JOUR

Dans le sous sol (là où est installé la scène de stand up du Paname), Pascal retrouve Jessica, l'assistante de son Agent, et Lamine Lezghad, comique en vue.

 JESSICA
 (à Lamine)
 Le voilà.

Elle fait les présentations.

 JESSICA
 Pascal, Lamine.

 PASCAL
 Enchanté.

 LAMINE
 Bah tu peux.

Pascal n'a pas fait attention à cette réplique ni à son ton un peu assassin, et découvre le lieu du regard.

PASCAL
C'est super sympa ici.

LAMINE
Ouais le public est difficile... Mais quand t'arrives à les faire rire, c'est génial.

PASCAL
Et les gens paient pour venir rire dans une cave ?

LAMINE
Ouais. Enfin, ils donnent à la sortie... si t'es drôle.

PASCAL
Ah ouais.

JESSICA
T'as écrit un texte ?

PASCAL
Ouais.

Il tend sa feuille, il ne sait pas s'il doit viser Lamine ou Jessica, mais Lamine indique d'un geste de la main qu'il s'en branle et que Jessica peut le prendre et le lire. Elle lit rapidement et lâche deux rires de complaisance.

JESSICA
C'est pas mal.

PASCAL
C'est un premier jet, comme tu m'as arrangé la rencontre.

Lamine a un regard mauvais envers Jessica et Pascal.

JESSICA
(à Lamine)
Tu veux lire, lui donner deux / trois conseils ?

Lamine est vraiment emmerdé d'être considéré de cette manière. Il soupire avec dédain, mais il sourit quand même.

>LAMINE
>Non, non... Le mieux c'est que tu montes sur scène, on t'écoute.

Pascal panique.

>PASCAL
>Hein ?

>LAMINE
>Allez, feu.

>PASCAL
>Mais j'ai jamais fait ça, moi.

>LAMINE
>Peut-être... Le public n'en à rien à foutre. Allez, fais-nous rire !

Lamine s'installe dans la salle comme un public lambda, et invite Jessica à faire de même.

>LAMINE
>Allez, une vanne, un rire, on t'écoute.

>PASCAL
>Mais vous êtes deux.

>LAMINE
>Parle dans le micro.

Pascal prend le micro et parle dedans.

>PASCAL
>Mais vous êtes deux, je peux pas.

>LAMINE
>Quoi, tu veux commencer direct par un Olympia ? Ça va le melon, tu gères bien ?

> PASCAL
> Mais non, mais.

> LAMINE
> Allez, arrête de te justifier, fais-nous rire.

Pascal commence alors son texte, un peu foireux. Il est vraiment mauvais.

Jessica et Lamine regardent en silence, gênés.

25 EXT.

Pascal dans la rue, ~~place de la république~~, il rentre chez lui. Il croise son pote PIERRE qui est en charmante compagnie, une belle brune prénommée LYDIE.

Tout le monde se salue

> PASCAL
> Qu'est ce que tu fous dans le coin ?

> PIERRE
> Je suis venu acheter des nouvelles baskets...

Il lui montre un sac avec dedans une boite de chaussures.

> PASCAL
> Ah ok c'est cool. Quoi de neuf, sinon ? Ça fait longtemps.

> PIERRE
> Bah rien de spécial, tu vois... Les cheveux repoussent pas, on prend du bide et on continue de bosser. Et toi ?

> PASCAL
> Bah écoute, je me lance dans le one man show là, je crois.

> PIERRE
> Ah ouais tu crois... t'es pas sùr ?

> PASCAL
> Je sais pas. On verra si ça marche. Je joue dans une petite salle à côté, jeudi à 18h. Tu veux venir ?

> PIERRE
> J'habite trop loin, 18h le jeudi c'est mort pour moi.

> LYDIE
> C'est où ta salle ?

> PASCAL
> Le Paname, un peu plus haut.

Pascal les regarde un instant.

> PASCAL
> Vous êtes ensemble ? C'est ta copine ?

> PIERRE
> Mais non... C'est une vieille copine.

> PASCAL
> Je me disais aussi. Dans mon souvenir t'étais plutôt le genre à aller te faire enculer.

Pascal rit, fier de sa blague. Mais ni Pierre ni Lydie ne rient.

> PIERRE
> (méprisant)
> C'est ça les blagues que tu vas faire sur scène ?

26 INT. APPARTEMENT PASCAL - JOUR

Pascal répète son texte chez lui. Il le sait au cordeau.

27 INT. PANAME COULISSE - JOUR

Pascal est dans la coulisse, assis sur la banquette. On le sent un peu stressé.

Lamine arrive, un grand sourire aux lèvres.

> LAMINE
> Tu stresses ?

> PASCAL
> Un peu ouais.

> LAMINE
> Beh là, ça sert à rien, c'est trop tard.

Le visage de Pascal se décompose.

> LAMINE
> Tu sais quand je t'ai vu la première fois, j'ai eu un peu peur que tu me piques encore ma place...

Pascal ne comprends pas.

> LAMINE
> Le casting de Seconde B, je l'ai passé aussi.

> PASCAL
> Ah ouais... Bah forcément.

> LAMINE
> Eh ouais. Mais bon, là je suis pas inquiet, tu peux aller sur scène, c'est pas demain que tu vas me remplacer.

Pascal encaisse.

> LAMINE
> Allez vas-y, ils t'attendent.

Pascal va vers le rideau et il regarde. Il revient vers Lamine.

> PASCAL
> Mais y a personne, ils sont 5 !?

> LAMINE
> C'est déjà pas mal. Tu te prends pour qui vraiment ? Fais-les rire ces 5 là, avant de vouloir faire rire la France.

> PASCAL
> Tu veux pas me donner un vrai conseil au lieu de me tailler comme ça tout le temps ?

Lamine s'adoucit. Sincère, il lui donne un vrai conseil amical.

> LAMINE
> Sois toi-même. Ton texte, il est merdique, monte sur scène, raconte toi, raconte nous qui tu es.

> PASCAL
> Ok merci.

Pascal monte sur scène.

28 INT. PANAME - JOUR

Sur Scène. Il raconte sa vie. Ça n'intéresse personne.

29 INT. PANAME COULISSE - JOUR

Pascal s'assoit, piteux.

> PASCAL
> Super le conseil, "sois toi-même".

30 INT. PANAME SALLE DU HAUT - JOUR

Pascal est dépité au bar. Jessica est à coté de lui et essaie de lui remonter vaguement le moral.

> PASCAL
> C'était gênant, non ?

> JESSICA
> Un peu, mais tu débutes, faut pas...

> PASCAL
> Y a personne qui est resté... Même pour m'encourager, tu vois...

Une jolie brune s'approche de Pascal au bar et lui fait un grand sourire, tout en posant son verre vide et un billet de 5€.

C'est Lydie.

> LYDIE
> Eh bin moi, je t'ai trouvé super.

Elle lui fait un grand sourire charmeur. Puis elle se dirige vers la sortie du bar.

Pascal jette un regard à Jessica.

> JESSICA
> Bah tu vois...

Pascal se lève et va rejoindre Lydie.

Générique fin de l'épisode

PAYOFF au bar

Lamine s'installe a coté de Jessica.

> LAMINE
> Donc le mec est nul, il se prend un bide, mais il chope quand même.

Jessica le regarde, amusée.

LAMINE
L'escroquerie est totale.

EPISODE 9

31 INT. CHAMBRE

Assis sur le lit de Pascal, tous les deux, ils viennent de baiser et sont enveloppés dans la couette, le texte du sketch de Pascal à la main. Lydie lui donne ses impressions.

>LYDIE
>Cette blague là, c'est la même que celle-là. Il y en a une des deux qui sert à rien.

>PASCAL
>Les deux sont drôles. Ça me fait deux rires.

>LYDIE
>Ton deuxième rire, il est pas intéressant. Si tu sors deux blagues différentes tu auras deux rires aussi !

>PASCAL
>Ok. T'es calée en humour.

>LYDIE
>Forcément je suis juive.

>PASCAL
>Je vois pas le rapport.

>LYDIE
>L'humour juif.

Pascal la regarde en silence, il ne comprend pas.

>LYDIE
>L'humour étant juif, je suis juive donc je suis drôle.

> PASCAL
> Comme ça ? Sans rien faire d'autre.

> LYDIE
> Voilà. Ça t'énerve hein ?

Ils rient tous les deux puis s'embrassent.

> PASCAL
> Si tu m'expliques la blague, je peux la faire sur scène. Parce que là je me suis marré, mais c'était de la politesse, j'ai rien compris en vrai.

32 INT. SALLE DE BAINS - JOUR

Elle sort de la douche, enveloppée dans une serviette, Pascal est pas loin, conquis. Elle est en train de se recoiffer ou faire une truc de meuf dans la salle de bain. (se mettre du vernis à ongle sur les doigts de pieds ?)

> PASCAL
> On va se revoir ?

> LYDIE
> Je sais pas. C'est compliqué tu sais...

> PASCAL
> Non je sais pas.

Elle le regarde avec un sourire tendre mais gêné.

> PASCAL
> T'as quelqu'un ?

> LYDIE
> Non... Je suis... Enfin j'aimerais bien, mais lui, il veut pas.

Pascal et un peu déçu mais il masque avec un sourire ému.

> PASCAL
> Je vois.

> LYDIE
> Je suis partie là, je suis venue à Paris quelques jours, prendre du recul. Je veux pas qu'il y ait de malentendu.

> PASCAL
> Bien sûr. Je comprends. On va se revoir : j'en ai envie.

Ils se font un smack, un câlin, puis Pascal sort de la salle de bain.

33 INT. SALON - JOUR

Le téléphone de Pascal bippe : il reçoit un sms de "PLAN Q#2"

> MESSAGE
> Salut sa fé lgtmps. Tu passe me refaire l'intérieur un de c 4?

Il pose son téléphone sans répondre et souffle, soulé.

Lydie sort de la salle de bain, habillée. En jean avec des bottes, elle est sexy et sublime sans en faire trop. Pascal la regarde avec de grands yeux remplis de kif.

> LYDIE
> J'y vais. Salut.

> PASCAL
> Adieu.

Ils se font un câlin d'adieu, Lydie s'en va.

Pascal se pose soulé dans son lit et finalement prend son téléphone et répond au plan cul.

34 INT. METRO

Pascal dans le métro tout seul. Il a son texte sur les genoux, il travaille ses blagues.

(Ou alors il fait la "manche" dans le métro : il teste ses blagues sur un public lambda / auquel cas on fait référence à ça dans la scène précédente avec Lydie qui lui suggère de faire ça)

35 INT. APPARTEMENT OLIVIA - SOIR

Il sonne et Olivia (épisode 3 "mon pote Max Boublil") lui ouvre la porte.

Elle est en tenue sexy affriolante, elle est open bar c'est évident. Pascal n'est pas du tout dans ce mood.

>OLIVIA
>Salut.

>PASCAL
>Salut. T'as pas froid, là ?

>OLIVIA
>Là, non j'ai plutôt chaud, vois tu. Ambiance tropicale, chaude et humide.

>PASCAL
>Ok cool. Tu veux pas qu'on parle, juste ?

>OLIVIA
>Pascal, je suis tellement trempée, ma culotte c'est une piscine olympique. Et j'attends juste que tu fasses le triple saut.

Pascal sourit.

>PASCAL
>Le triple saut c'est de l'athlétisme, pas de la natation.

Elle monte une capote entre ses doigts dans le champ de la caméra.

> OLIVIA
> Ferme-là, saute-moi.

Elle prend la main de Pascal et le force à avancer dans son appartement.

> PASCAL
> Non, mais j'ai pas envie, laisse tomber.

Olivia le regarde, déçue et surtout en colère. Ce n'est plus la même fille charmeuse qui s'exprime, mais une femme frustrée.

Pascal souffle, tourne les talons et la plante là.

> OLIVIA
> Eh !

36 EXT. RUES - NUIT

Pascal marche et envoie des sms. Il veut voir Lydie. Elle commence par dire non, et finalement elle accepte. Et il reçoit des sms enflammés de Lydie, qui est sur la route.

> MESSAGE :
> "la prochaine c'est République"

Il entre dans une bouche de métro.

37 INT. MÉTRO - NUIT

Pascal fraude pour aller sur le quai du métro.

Il arrive sur le quai, une rame passe, les gens descendent, mais il ne la voit pas.

Finalement quand le quai se dégage, il la voit au bout.

Ils s'enlacent, heureux. (musique : phaabs)

38 INT. APPARTEMENT PASCAL - NUIT

Ils sont tous les deux dans le lit post-coitum. Lydie dort, elle a enfilé la chemise que portait Pascal dans l'épisode.

Lui est dans le lit, il la regarde, amoureux. Puis il s'allonge à côté d'elle pour dormir.

Au pied du lit, un emballage de préservatif, une capote usagée et un peu plus loin le téléphone de Pascal qui recoit un sms du plan cul.

>MESSAGE :
>Tocard.

Puis un autre message.

>MESSAGE :
>C'est ma chatte qui le dit.

Puis un autre message : une photo d'Olivia et un petit chat au premier plan.

Générique de fin de l'épisode.

EPISODE 10
(DOUBLE)

39 INT. SALLE DE SPECTACLE - NUIT

Dans la salle, le public rit aux blagues de Pascal, sur scène.

Dans la salle, on repère notamment Valérie Damidot.

Pascal fait d'ailleurs une blague sur elle, qui passe moyennement. Pascal sort de scène sous les applaudissements.

40 EXT. SALLE DE SPECTACLE - NUIT

Devant la salle de spectacle, debrief avec certains et présentations. Dans l'ensemble on est satisfait de la prestation de Pascal et agréablement surpris.

41 INT. TOILETTES BAR - SOIR

Pascal se rince le visage, content.

 PASCAL
Putain je l'ai fait.

L'agent de Pascal descend aux toilettes.

 PASCAL
Ah salut t'es venue c'est cool. Je t'ai pas vue dans la salle.

L'agent est un peu froid, terne, elle donne l'impression de ne pas avoir aimé.

 AGENT
J'allais pas rater ça.

 PASCAL
Alors ça t'a plu ?

> AGENT
> On va pas en parler maintenant, tu descends de scène, j'ai envie de pisser... passe à l'agence demain, je te ferai un debrief.

Le ton de l'agent refroidit Pascal qui reste un peu coi

> PASCAL
> Ça t'a pas plu ?
>
> AGENT
> J'ai pas dit ça.
>
> PASCAL
> Justement tu dis rien...
>
> AGENT
> C'est pas le moment d'en parler vraiment... Allez.

Elle lui touche le bras en guise d'au revoir et s'éloigne.

42 EXT. BAR - SOIR

Valérie se dirige alors vers Pascal.

> VALERIE
> Alors Jojo la loose, tu te mets sur le créneau de l'humour moche ?
>
> PASCAL
> Hé Valérie. C'est cool d'être venue... Pourquoi moche ?
>
> VALERIE
> Bin c'est moche ce que tu fais. Tes blagues sont moches.
>
> PASCAL
> Tu parles de ma blague sur toi.

>VALERIE
>Bah bien sûr. Elle est pourrie ta vanne. Et puis toi t'es moche sur scène.

>PASCAL
>Ah ouais ?

>VALERIE
>Aucun de tes potes le dit, mais je suis sûre que tout le monde le pense. T'as pas de style, t'es à un niveau criminel, là. Tu t'habilles oùù? Chez Guerrisol ?

Elle alpague un pote de Pascal, Alex à portée de main.

>VALERIE
>Eh le look de Pascal, il est comment ?

>ALEX
>On a lâché l'affaire...

Valérie regarde Pascal d'un air entendu.

>VALERIE
>Si tu veux, je te relooke.

>PASCAL
>Tu fais ça, toi ?

>VALERIE
>Je fais tout moi. Je relooke des maisons je peux bien relooker des gens. Appelle-moi cette semaine, on se fait une séance shopping, tu vas te sentir beau après. Et tu verras, peut-être que ça t'incitera à faire des vannes moins moches.

Lydie arrive et se met pas loin de Pascal et Valérie, tout en restant à l'écart. Elle se contente de faire un signe de main.

Valérie voit le regard de Pascal qui change quand
Lydie arrive. Elle se tourne, voit Lydie et comprend.

> VALERIE
> Si tu veux avoir une chance avec une
> meuf comme ça, laisse-moi te relooker.
> Vraiment.

43 INT. CHAMBRE - NUIT

Dans le lit, post coitum. Des câlins mais finalement
peu de communication.

> PASCAL
> T'es ailleurs.

> LYDIE
> Excuse moi.

> PASCAL
> C'est pas grave...

> LYDIE
> De ?

> PASCAL
> Tu vas partir. À un moment...

> LYDIE
> Oui.

Elle lui sourit, gênée, mais séductrice. Elle attrape
un papier et un stylo. Elle fait un petit schéma.

> LYDIE
> Ça c'est la ligne du kif, là, la ligne
> du temps. Toi tu me kiffes à fond, tu
> pars de là. Mais t'es un mec, donc
> avec le temps...

Sur le dessin qu'elle trace, c'est une courbe qui
part d'en haut et qui descend.

> LYDIE
> Moi, je suis partie de là je dirais.
> Et je me connais, ça va faire ça.

Elle dessine un point plus bas et une ligne qui monte.

> LYDIE
> Je dirais qu'on est là.

Elle dessine une étoile au point où les deux lignes se croisent.

> LYDIE
> Et je veux pas vivre tout ça.

Elle raye le reste du dessin.

44 INT. APPARTEMENT PASCAL - MATIN

Plus tard.

> PASCAL
> On se voit ce soir ?

> LYDIE
> J'ai un diner avec des copines... On va boire et tout...

> PASCAL
> Viens après...

> LYDIE
> Je vais essayer.

> PASCAL
> Sinon, demain.

> LYDIE
> Ah non c'est Shabbat.

> PASCAL
> Et alors ?

> LYDIE
> Je fais Shabbat.

> PASCAL
> Je peux faire Shabbat avec toi.

Elle rit.

> LYDIE
> Mais... Mais oui. Ok. T'as déjà fait Shabbat ?

> PASCAL
> Non, mais il doit bien y avoir des tutos sur Youtube ?

Elle éclate de rire.

> LYDIE
> T'es mignon...

45 INT. BUREAU DE L'AGENT - JOUR

> AGENT
> C'était bien, bravo.

> PASCAL
> Merci.

> AGENT
> C'était super même. Vraiment tu m'as surpris : j'ai ri. Alors que s'il y a bien un mec qui me fait pas rire, c'est toi.

Elle sort un carnet de notes.

> AGENT
> J'ai pris des notes évidemment. Je prends 10% y a bien une raison : je bosse.

Elle regarde ses notes et commence le debrief.

>AGENT
>L'entrée sur scène, c'était trop speed. T'avais le trac, sûrement, t'allais vite, j'ai cru que ton showcase allait durer 10 minutes. Après tu t'es détendu et c'était drôle. Vraiment. En revanche, tu abordes plein de sujets mais tu vas pas assez au fond des choses. Tu devrais te concentrer sur toi. Raconte-nous ce que t'as vécu, ta série là... C'est ça qu'on veut entendre. C'est ça que tu es le seul à pouvoir nous donner. Les blagues sur le quotidien, les couples, le téléphone, Facebook, on s'en tape de tout ça... tout le monde peut le faire. Ah et ta blague sur les vélos, là...

Elle lit

>AGENT
>"Moi si je m'écoutais je serais le Hitler des cyclistes". Non. Fais-moi confiance, vaut mieux pas aller sur ce terrain. S'il y a bien des gens à pas énerver, si tu veux réussir dans le show bizness, c'est les cyclistes.

Pascal écoute tout sans rien dire. Quand son agent a fini, il se contente simplement d'un :

>PASCAL
>Ok.

>AGENT
>T'as rien à ajouter ?

>PASCAL
>Non.

>AGENT
>T'es malade ?

PASCAL
Non, pourquoi ?

AGENT
D'habitude t'as toujours des trucs de merde à dire, toujours à interrompre, ouvrir ta gueule pour rien. Là, tu m'as laissé parler c'est... Surprenant. T'es fatigué ? Déprimé ?

PASCAL
Bah je...

AGENT
(l'interrompt)
Je déconne, j'en ai rien à foutre, commence pas à me raconter ta vie. Allez. Va travailler tes sketches.

46 I/E. ENDROIT SYMPA A DEFINIR - JOUR

Pascal et Valérie sont attablés ensemble, la conversation est animée.

VALERIE
Parce qu'en vrai l'humour méchant, comme tu le fais, quelque part, bah c'est pas positif tu vois.

PASCAL
Mais tu peux pas faire de l'humour et être gentil.

VALERIE
Mais bien sûr que si. Les plus grands humoristes sont des gens fondamentalement gentils.

PASCAL
Mais pas du tout les mecs les plus drôles c'est des gros enculés.

VALERIE
Je suis pas du tout d'accord. Gad Elmaleh, c'est le mec le plus drôle de France et c'est aussi le mec le plus gentil de France.

PASCAL
C'est vrai qu'il est drôle.

VALERIE
Florence Foresti elle est marrante et elle dit du mal de personne.

PASCAL
ok, ok.

VALERIE
Bon de toutes façons ça sert à rien de parler de ça. Tu comptes pas arrêter de faire la blague ?

PASCAL
C'est ma meilleure blague.

VALERIE
Ta meilleure blague, c'est une vanne, méchante et pas drôle sur moi ? Eh bé... Bon et ta copine là...

PASCAL
Elle est mignonne hein ?

VALERIE
Tu veux la serrer ?

PASCAL
Je l'ai déjà serrée... Mais elle a une histoire un peu compliquée... je sais pas si ça va marcher...

VALERIE
Avec ton look c'est sûr que ça va pas durer. Sapé comme t'es, à la première occasion elle se barre.

PASCAL
Alors c'est sympa de me relooker.

VALERIE
Tu la revois quand ?

PASCAL
Ce soir je pense... Mais sinon y a Shabbat vendredi.

VALERIE
Elle est juive ?

PASCAL
Ouais. Et je vais lui organiser un Shabbat stylé, tu vois. Comme ça, je marque des points.

VALERIE
Ok. Bah écoute, je te propose on se voit vendredi l'après midi, on fait du shooping, je te relooke et le soir tu strikes.

PASCAL
Cool. Merci.

Pascal a un grand sourire. Valérie aussi.

VALERIE
Mais t'es juif, toi ?

PASCAL
Non.

VALERIE
Tu vas faire Shabbat comment ? Chez toi ?

PASCAL
Je sais pas...

VALERIE
T'as pas un pote juif ? Tu trouves un pote feuj et tu t'invites...

> PASCAL
> Ça se fait ?

> VALERIE
> Moi je le ferais pas, mais toi...

47 INT. APPARTEMENT BENJAMIN - JOUR

Benjamin un copain de Pascal (qu'on a vu dans le premier épisode avec sa kippa sur la tête) ouvre la porte de son appartement.

> PASCAL
> Salut, ça va ?

> BENJAMIN
> Ca va, ca va. Ça me fait plaisir que tu viennes... Tu bois quelque chose ?

48 INT. APPARTEMENT BENJAMIN - JOUR

Ils sont posés dans la cuisine

> BENJAMIN
> Alors ? Des retours de ta dernière date ?

> PASCAL
> Non.

> BENJAMIN
> Pas de producteurs, pas de contrat ?

> PASCAL
> Je débute à peine. Je vais pas avoir un producteur tout de suite, si ?

> BENJAMIN
> Si t'es bon ça vient vite. Comme la branlette.

Pascal passe au coeur de la conversation.

PASCAL
Bon sinon, dis-moi, t'es toujours juif toi ?

BENJAMIN
Bah oui. Ça s'arrête pas du jour au lendemain. Quand on est juif on est juif.

PASCAL
Ok cool. Tu fais Shabbat ?

BENJAMIN
Non. J'ai subi ça quand j'étais gamin...

PASCAL
Sérieux tu voudrais pas faire un Shabbat genre demain et je peux m'incruster avec Lydie ? Ça se fait de s'incruster à un Shabbat ?

BENJAMIN
Depuis quand tu te soucies de ce qui se fait où ce qui se fait pas ? C'est qui Lydie ?

PASCAL
Une meuf, je la kiffe, mais c'est un peu...

BENJAMIN
Vas-y raconte.

PASCAL
En fait elle est amoureuse d'un type, à l'étranger, mais elle s'est barrée, histoire de remettre les pendules à l'heure... Et franchement j'ai peur qu'elle se barre, et qu'elle retourne avec l'autre... Là, elle et moi c'est que du kif, si je peux lui faire un truc où j'ai l'air super beau gosse.

BENJAMIN
Pour qu'elle te choisisse toi plutôt que l'autre ?

PASCAL
Ouais.

BENJAMIN
C'est beau. Je croyais que t'étais qu'une bite sans coeur, mais non.

PASCAL
Elle m'a transformé.

BENJAMIN
Et donc tu veux quoi avec Shabbat ?

PASCAL
Bin t'organises un Shabbat, moi je rapplique avec elle et c'est fini. Balle de match.

BENJAMIN
J'ai jamais organisé de Shabbat. J'en ai rien à foutre.

PASCAL
T'en as pas rien à foutre, arrête, t'es le genre à mettre des kippas.

BENJAMIN
Oh tu me soules déjà, toi...

PASCAL
Allez, tu sais quoi, si tu le fais pas pour toi, fais le pour moi ?

Benjamin le regarde soulé.

PASCAL
Y a une meuf en jeu, quand même.

Benjamin souffle, il laisse Pascal emporter le débat.

> BENJAMIN
> Demain, viens avec ta nana, je vais te mettre bien, tu vas repartir elle va te faire 4 gosses direct.

> PASCAL
> Ah non pas d'enfants. Fais un truc cool, mais reste tranquille.

> BENJAMIN
> T'inquiète ! Viens à 18h pile et c'est bon.

> PASCAL
> Ok. Je ramène quelque chose à boire, du vin ? Du chorizo ?

> BENJAMIN
> Surtout pas. Viens les mains dans les poches.

49 INT. APPARTEMENT PASCAL - NIGHT

Il est tard, Pascal travaille son texte. Il rature, cherche le rythme, réfléchit.

Son téléphone bip. Un SMS est arrivé, de Lydie.

> MESSAGE
> J'ai trop bu.

Pascal répond

> MESSAGE
> Tu viens quand même ?

On sonne à la porte, Pascal va ouvrir, c'est Lydie, pétée.

> LYDIE
> (dans un souffle)
> Je suis bourrée. Alors boum boum et au lit.

Elle lui roule une grosse pelle mais comme elle a bu, Pascal recule un peu dégouté.

> LYDIE
> Je dois puer de la gueule, non ?

> PASCAL
> Grave.

50 INT. APPARTEMENT PASCAL - MATIN

C'est le petit matin. Lydie dort dans le lit de Pascal, dos nu. Il est habillé, assis sur le lit, il la mate. Elle est à moitié réveillée, elle sait qu'il mate, elle sourit.

> LYDIE
> Tu mates mon cul ?

> PASCAL
> Ouais.

Il mate puis après un petit temps.

> PASCAL
> Je me casse. Je t'ai laissé une bassine, si t'as encore des trucs à vomir. On fait Shabbat ce soir ?

Lydie surprise et contente d'entendre cette proposition se retourne avec un grand sourire.

> LYDIE
> Sérieux ?

Pascal se fend d'un grand sourire en guise de réponse.

> LYDIE
> Où ça ? Ici ?

> PASCAL
> Non, je te donnerai l'adresse.

LYDIE
Super.

51 EXT.

Scène Pascal / Alex où Alex lui met le doute sur les intentions réelles de Valérie Damidot.

ALEX
Je savais pas que tu la connaissais Damidot.

PASCAL
Bah c'est une copine quoi.

ALEX
Franchement elle est cool. Tu crois que tu pourrais me la présenter un peu, si ça se trouve elle a des plans pour me faire bosser.

PASCAL
Ouais si tu veux.

ALEX
Et t'as pas peur qu'elle te relooke chelou ?

PASCAL
Bah non, de toutes façons en matière de look je suis vraiment à la rue, elle pourrait pas faire pire.

ALEX
Non c'est vrai. Mais fais gaffe qu'elle se foute pas de ta gueule non plus.

Pascal a un regard interrogatif.

ALEX
Je l'ai bien vue à ton showcase, ta vanne sur elle... Elle est pas passée du tout.

52 EXT. RUE - JOUR

Une voiture est arrêtée, la portière arrière s'ouvre, c'est Valérie Damidot qui lui dit de s'asseoir. Ambiance Matrix.

>VALERIE
>Allez viens poto.

53 INT. VOITURE VALERIE - JOUR

>PASCAL
>Wesh.

>VALERIE
>T'es chaud ?

>PASCAL
>Ouais.

>VALERIE
>Bon alors tu me promets juste un truc. Tu regardes pas.

>PASCAL
>Quoi ?

>VALERIE
>Tu me fais confiance. Je te relooke mais tu regardes pas. Pas de miroir, pas de reflets.

>PASCAL
>Pourquoi ?

>VALERIE
>Ça me fait délirer. J'ai envie que tu vois d'abord le regard des autres et ensuite, tu pourras te voir. C'est un peu comme je fais avec les maisons. C'est pour mieux avoir le "wouah" effect.

Pascal n'est pas enthousiaste...

PASCAL
Attends, attends attends... pourquoi tu fais ça ? Tu vas me faire un coup de pute ?

VALERIE
C'est sérieux ta question là ?

PASCAL
Bah ouais, je sais pas... tu me proposes de m'aider mais d'un autre coÔé, tu me dis que t'aimes pas les vannes que je fais sur toi... Et là tu me demandes de pas regarder... si ça se trouve tu vas me faire un gros coup de pute là...

Valérie est ambiguë. On est comme Pascal ; on se pose la question et son attitude ne dissipe pas le doute.

VALERIE
Genre quoi comme coup de pute ?

PASCAL
Je sais pas... tu pourrais m'habiller en Hitler alors que je vais en Shabbat. Et comme tu me demandes de pas regarder je te fais confiance et tu vois, je me fais baiser.

VALERIE
Ce serait marrant, ça tu crois ?

PASCAL
Non.

VALERIE
J'ai pas besoin de me venger de ta vanne, je m'en fous. T'es un pote, tu me fais de la peine... Je te propose d'être sympa, Parce que je suis sympa c'est tout. Toi t'es plutôt con et méchant mais je rentrerai jamais dans cette spirale. Même si t'es con moi je suis sympa et je resterai sympa.

> Même si t'es méchant, moi je suis sympa. Et je resterai sympa. Et puis un jour tu comprendras que la vie en société, c'est donner et recevoir. Et que souvent, on reçoit ce qu'on donne.

Petit temps, Pascal fais genre il comprend.

> VALERIE
> Allez on y va parce que quand même, j'ai pas que ça à foutre.

Valérie a un vrai grand sourire enthousiaste. Elle fait signe au chauffeur de démarrer. La voiture part.

54 I/E.

Séquence musicale, on voit Pascal essayer des fringues, aller chez le coiffeur, chez le barbier...

Valérie Damidot à l'air satisfaite de son travail.

55 INT. BOUTIQUE - JOUR

Valérie marche devant Pascal qui a les yeux bandés. Elle l'emmène devant un miroir de la boutique.

Elle lui débande les yeux ambiance "regarde ton nouveau look". Pascal est tout sourire.

> VALERIE
> Et voilà !!

> PASCAL
> Putain trop cool.

> VALERIE
> Là t'es beau. La prochaine fois que je te vois, je te vois comme ça.

> PASCAL
> Ouais. T'es super, merci.

> VALERIE
> Allez, va à ta soirée, tu vas tout faire péter.
>
> PASCAL (OFF)
> C'est pas une soirée, c'est un Shabbat.
>
> VALERIE
> Ouais bah c'est pareil. Commence pas, là...

Pascal descend de la voiture, puis revient dans la voiture. Il fait un câlin à Valérie.

> PASCAL
> Je vais la virer ma blague sur toi, t'as raison elle est naze.

56 I/E. JOUR / SOIR

Il entre dans l'immeuble de son pote Benjamin.

57 INT. JOUR / SOIR

Il arrive et avant de frapper à la porte il se regarde, content. Il aime son style.

Puis il toque, La porte s'ouvre, Benjamin est seul, avec sa kippa et a un sourire un peu gêné.

58 INT. APPARTEMENT BENJAMIN - SOIR

Pascal et Benjamin sont assis face à face, un peu dépités.

> BENJAMIN
> Elle t'a pas envoyé un SMS ? Rien ?

Pascal a son téléphone à la main. Il est triste.

BENJAMIN
Et tu l'as appelée, là, elle répond pas ?

PASCAL
Non.

BENJAMIN
T'as fait une connerie, t'as fait un truc non ?

PASCAL
Même pas. Putain. Je jette tous mes plans cul pour une meuf. Et voilà. Putain de moi.

BENJAMIN
Boh tu vas vite t'en remettre, je m'en fais pas pour toi.

PASCAL
Merci poto.

Pascal regarde autour de lui, dans la cuisine assez vide de Benjamin.

PASCAL
Mais en fait, t'as rien préparé pour le Shabbat.

BENJAMIN
Euh... non.

PASCAL
Mais t'avais dit que...

BENJAMIN
Ouais. Mais non.

Fin de la saison 1

Depuis que ces mots ont été imprimés, il s'est passé beaucoup de choses. Une quinzaine de jours de tournage répartis sur 12 mois, au gré des disponibilités des uns et des autres, comédiens et techniciens.

Les épisodes se sont vus attribuer de nouveaux titres,

1 : Mon agent
2 : Captain
3 : Mon pote Max Boublil
4 : Le matin, ta gueule.
5 : Divine Intervention
6 : Mon pote Seb
7 : C'est pour pécho
8 : Dépucelage
9 : Le dernier plan Q
10 : Ceci être la fin (parties 1 & 2)

La série dans son intégralité dure 64 minutes.

Elle est disponible sur les sites suivant : www.seriehasbeen.com et www.youtube.com/hasbeenTV

www.ingramcontent.com/pod-product-compliance
Lightning Source LLC
Chambersburg PA
CBHW072227170526
45158CB00002BA/790